用色鉛筆畫出
無敵簡單可愛圖

世界上獨一無二

用色鉛筆畫出
無敵簡單可愛圖

 文寶卿

是否還記得小時候用手畫畫的記憶呢？
每個人都一定畫過大圓圈、
星星、愛心…，就是隨心所欲的畫圖，
不過，長大後可能就沒有再動筆畫畫了。
一般人都認為長大後就應該要更會畫畫，
所以對於畫畫這件事都會覺得有負擔。
希望大家在使用本書時，能一邊回想小時候開心畫畫的情景。
親手描繪的圖畫和使用電腦繪圖不一樣，
因為親手描繪的圖畫蘊含了畫者的手感，
完成後，就會成為全世界獨一無二擁有自己情感的圖畫。
隨意、放鬆、保持興趣的畫圖心境很重要，
如果內心有負擔，就無法隨心所欲畫圖，
不要執著於追求工整，
就算稍微歪了也沒關係，因為這就是手繪的魅力。

Contents

About Tools 畫圖工具介紹

紙張

使用馬克筆或彩色鉛筆畫圖時，可使用粉畫紙或雪花紙，其實一般我們知道的圖畫紙也都能使用，只要避開表面光滑的塗佈紙（如銅版紙）或粗糙不平的水彩紙就行了。水彩紙的質感粗糙，如果使用彩色鉛筆畫圖，很難仔細塗上顏色；而使用馬克筆畫圖時，色彩則會顯得較為斑駁。

彩色鉛筆 (可參考 Faber Castell 輝柏)

彩色鉛筆非常適合用來表現與模擬溫暖的氛圍，輕盈且攜帶方便，無論在哪都能方便畫圖。彩色鉛筆使用前必須先削好，使用時就會非常方便，筆的末端要一直都保持尖銳的狀態，調整為自己想要的厚度就能畫出有完成度的圖畫。如果覺得使用刀削鉛筆很麻煩，可以考慮使用削鉛筆機。彩色鉛筆的優點就是，沒有其他特殊工具輔助，也能完成全部的圖畫。

馬克筆 (可參考 Copic 酷筆客)

使用馬克筆畫圖對有些人來說可能很生疏，只要把馬克筆當作筆尖比較厚的簽字筆就行了。因為著色一次和兩次的感覺不同，也能調整顏色，畫相同面積的圖時，著色的速度比使用彩色鉛筆更快，這是馬克筆的優點。試著使用馬克筆畫圖，在畫圖前先挑好幾個合適的顏色，畫圖時就會更順利。因為有時候筆蓋與馬克筆的顏色會不一樣，挑選顏色時要先試一下顏色。馬克筆雖然適合畫較寬的面，但缺點是很難像代針筆一樣呈現較細的線條，想表達細膩的部分時，應該使用彩色鉛筆或代針筆。

代針筆 (或簽字筆)

代針筆的種類很多樣化，推薦厚度 0.3mm 的筆，就算長時間使用，厚度也會一樣，畫圖時相當方便。線條薄，適合用來呈現細節。用麥克筆著色後，使用代針筆完成細膩的部分就能提升完成度，一般也可用簽字筆或中性筆取代。

How to 畫圖工具運用方法

廣面積使用馬克筆就能輕易著色，畫有顏色的線或細線呈現細膩度時主要使用彩色鉛筆，利用黑點或短線表現動物的眼睛、鼻子和嘴巴，以及細長的莖時可使用代針筆（或簽字筆、中性筆）。

彩色鉛筆

花、葉、花蕊、莖全都是使用彩色鉛筆描繪。

彩色鉛筆＋代針筆

使用彩色鉛筆畫花和葉子，使用代針筆畫花蕊與莖。

馬克筆＋代針筆

使用馬克筆畫花和葉子，使用代針筆畫花蕊與莖。

馬克筆＋彩色鉛筆

使用馬克筆畫花，使用彩色鉛筆畫花蕊、莖、葉子。

馬克筆＋彩色鉛筆＋代針筆

使用馬克筆畫花，使用彩色鉛筆畫莖和葉子，花蕊則是使用代針筆。

Know-how 畫圖訣竅

決定想畫的圖

本書中有很多種圖，不需要非得從第一頁開始學習，翻開書後從自己想畫的圖開始吧。畫自己喜歡的物品時，應該會覺得更有趣。

添加圖案

每當畫完一個圖案，等熟悉上手時再增加一個圖案。舉例來說，畫完一個聖誕樹後再畫一個雪人，如果還能增加雪橇等各種不同的圖案，就能讓圖畫變得更精彩。

決定顏色

如果挑選顏色會覺得很傷腦筋，最好在畫圖前就先決定顏色，在還沒熟悉的狀態下，如果不事先挑選顏色就畫圖，就會一直苦思是否該繼續使用相同的顏色，或者是要使用其他的顏色，進而導致浪費太多的時間，久而久之也就會覺得畫圖很難。如果是畫小圖案就選三種顏色，如果是大一點的圖案就選擇五種顏色，請事先挑好彩色鉛筆或馬克筆的顏色，這樣就能加快畫圖的作業時間，剛開始就算不熟練也沒關係，跟著書的指導慢慢學習，自然就能培養挑選顏色的能力。

畫圖的場所

只要有鉛筆、代針筆、彩色鉛筆或馬克筆，以及紙張，隨時隨地都能畫手繪圖，如果是在咖啡廳畫手繪圖，可以感受到不同的樂趣。前往旅遊景點時，也能描繪當下覺得印象深刻的情景，當下描繪的圖畫與旅行地點周圍的風景將會永久保存在記憶中。

描繪可愛的動物

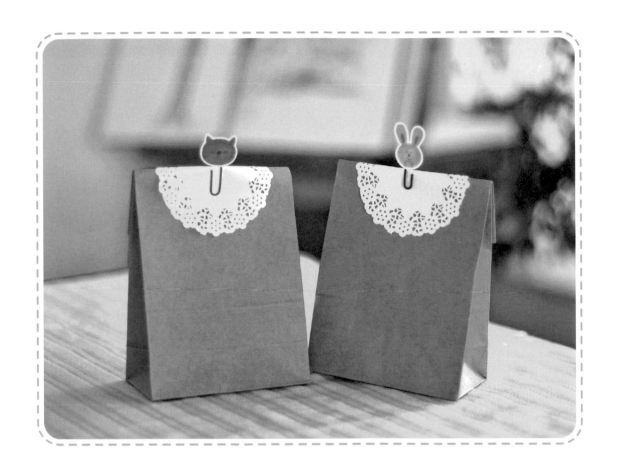

Land Animals
陸地動物

利用基本圖形畫可愛動物的臉，
就算是相同的圖形，塗上不同的顏色後，
可依照耳朵、鼻子等的特徵描繪出各種類型的動物。

🐷 豬

① 臉畫一個
圓形。

② 在臉的中間
畫圓形就是
鼻子。

③ 在兩邊畫三角形，
三個角要偏圓，
這是耳朵。

④ 畫點完成眼
睛、鼻子和
嘴巴。

⑤ 畫上腮紅，
就能完成可
愛的豬！

🐭 老鼠

① 畫一個圓
形的臉。

② 畫兩個和臉一樣
大的圓形，這是
耳朵。

③ 接著畫上圓
圓的鼻子。

④ 畫兩個點當眼睛，
最後加上鬍子就完
成了！

🐱 貓

① 畫橢圓形的臉，
加上三角形的
耳朵！

② 臉的中間畫一
個小橢圓形當
鼻子。

③ 在臉頰與額頭
加上花紋。

④ 畫眼睛和
嘴巴。

⑤ 最後加上淡紅
色的腮紅就完
成了！

✿ 青鳥

① 畫鳥的外形。

② 塗上顏色。

③ 鳥喙是三角形，眼睛用點的。

④ 尾巴與翅膀使用短線畫羽毛。

⑤ 在鳥喙上畫小草的莖。

⑥ 加上與青鳥顏色形成對比的黃色花朵就完成了！

🐮 黃牛

① 使用兩個橢圓當作牛的臉和嘴巴。

② 大橢圓塗上顏色。

③ 設定好角的位置後再畫耳朵。

④ 畫上眼睛與鼻孔，加上微笑的嘴巴。

⑤ 畫上牛角，使用深色畫耳朵內側。

🐸 青蛙

① 使用綠色畫圓形的青蛙臉。

② 臉部上方畫兩顆眼睛。

③ 畫點當作眼珠和鼻子，接著畫上嘴巴。

④ 臉頰塗上深綠色就會更可愛。

🐰 兔子

❶ 使用粉紅色的
圓形當作兔子
的臉。

❷ 在兩邊畫上
長長厚厚的
耳朵。

❸ 使用深粉紅色
畫耳朵的內側
與鼻子。

❹ 畫上點當眼
睛，以及可愛
的嘴巴。

Arrange

試著換一下耳朵
與嘴巴的形狀！

🦝 浣熊

❶ 使用橢圓形畫
浣熊的臉。

❷ 畫豎起來
的耳朵。

❸ 在臉的中間
畫圓形的鼻
子。

❹ 加深浣熊眼睛
周圍的顏色。

❺ 畫眼睛和嘴巴
就完成了！

🦌 鹿

❶ 使用倒三
角形畫鹿
的臉。

❷ 頭部的兩
側有兩個
葉子形狀
的耳朵。

❸ 畫上對稱的
鹿角，以及
鼻子。

❹ 畫淡紅色
的腮紅。

❺ 最後加上圓
圓的眼睛就
完成了！

熊

1. 畫一個大圓當臉，小圓是嘴巴。
2. 小圓除外的部分全都塗滿顏色。
3. 畫上兩個小耳朵。
4. 使用比臉更深的顏色畫耳朵內側與鼻子。
5. 最後加上笑咪咪的雙眼與嘴巴就完成了！

老虎

1. 畫兩個圓當臉和嘴巴。
2. 嘴巴以外的部分塗上顏色。
3. 畫小圓圈當耳朵。
4. 使用深褐色畫鼻子、耳朵和臉的花紋。
5. 畫眼睛、嘴巴和鬍子就完成了！

Arrange

〈描繪風格不同的老虎的三種方法〉

1. 改變臉部的花紋
2. 使用其他方式畫鬍子
3. 畫不一樣的嘴型

 大象 -

① 畫圓形當大
象的臉。

② 畫粗大的耳朵後，
加上胖胖的鼻子。

③ 畫上兩個點當
眼睛，然後畫
鼻子的皺褶。

④ 耳朵內側塗上顏
色後，就能完成
可愛的大象！

 無尾熊 -

① 畫橢圓形的無
尾熊的臉。

② 頭的兩邊加上
像翅膀一樣的
耳朵。

③ 臉部中間畫厚
厚的鼻子。

④ 點上眼睛，
畫上嘴巴。

⑤ 臉頰和耳朵內
側使用較深的
顏色呈現！

 猴子 -

① 畫圓形當猴子
的臉。

② 臉的兩側畫上
對稱的耳朵。

③ 畫上尖尖的額
頭線條，塗滿
顏色後畫上
鼻子。

④ 點上兩顆眼
睛，畫小小
的嘴巴。

⑤ 最後在猴子的
臉頰塗上紅色
就完成！

 長頸鹿 -

❶ 畫扁平的橢圓形當長頸鹿的嘴巴。

❷ 臉部畫一個扁長的橢圓形。

❸ 畫上豎起的兩隻耳朵。

❹ 在耳朵中間畫上角。

❺ 畫長頸鹿的花紋。

❻ 最後加上眼睛、鼻孔和嘴巴。

 獅子 -

❶ 獅子的臉和耳朵可以連在一起。

❷ 在臉部的外圍畫一個大橢圓形當鬃毛。

❸ 畫一個顛倒的梯書就能完成獅子的鼻子。

❹ 畫上眼睛和嘴巴。

❺ 畫臉頰，在耳朵內側塗上顏色。

❻ 鬃毛的部份加上細線條就完成了！

 企鵝 -

❶ 畫一個圓形當企鵝的臉。

❷ 接著畫上企鵝的額頭線條。

❸ 把上方的部分塗滿顏色。

❹ 利用顯眼的顏色在中間畫鼻子。

❺ 使用點畫上眼睛。

❻ 最後加上淡紅色的臉頰！

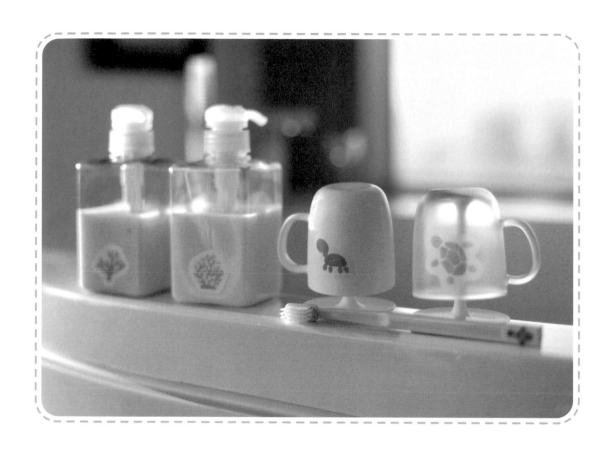

Sea Creatures
海洋動物

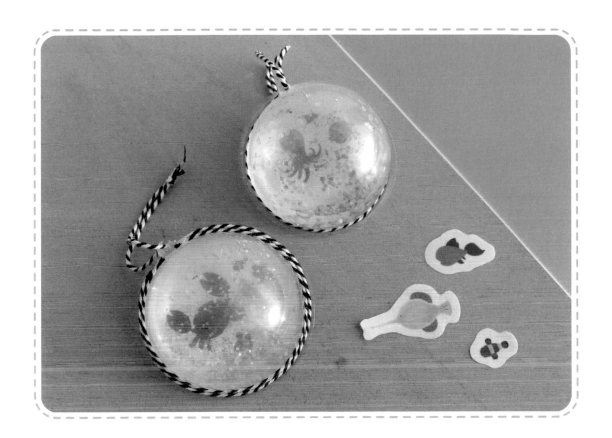

海底生物擁有各種不同形態的足部，
有螯的花蟹、有十隻腳的魷魚，
魚的尾巴和魚鰭則是扮演腳的作用。
試著描繪呈現海底生物各種形態之足部特徵的圖畫吧。

🐟 魚

❶ 畫躺平的水滴形狀
當作魚的側面，接
著畫上嘴巴。

❷ 畫上大大的尾巴和
魚鰭後，就會是可
愛魚的外觀。

❸ 最後畫眼睛和
鰓，在魚鰭上
添加短線條。

Arrange

變更身體、尾巴和魚
鰭後，就能畫出各種
不一樣的魚！

🐢 烏龜

❶ 畫圓圓的烏龜
側臉。

❷ 加上龜殼
的側面。

❸ 四隻稍微偏長
的腳。

❹ 畫上表情與龜殼
圖案，腿部加上
線條就完成了。

⭐ 海星

❶ 描繪海星如同跳
舞般的線條。

❷ 塗上漂亮的
顏色。

❸ 畫上各種不同的表情，
使用小圓和短短的線條
呈現海星的細節。

❹ 在旁邊加上小小
的點，就能完成
跳舞的海星！

🦀 花蟹

① 畫一個圓形的身體，裡面再畫一個小圓，剩下的部分塗上顏色。

② 身體上方畫兩顆圓圓的眼睛，加上兩條細的線。

③ 兩邊畫上對稱的螯。

④ 兩邊各畫上四隻短腳就完成了！

Arrange

 → →

① 畫橢圓形的花蟹身體

② 身體兩邊畫上兩隻對稱的螯

③ 加上螯後，畫上短腳

④ 腳的末端畫上紅點，加上眼睛與嘴巴就完成了！

🦞 龍蝦

 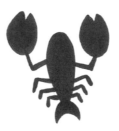

Tip
在肚子上畫線。

① 畫龍蝦的身體。

② 在兩邊畫上螯。

③ 把螯和身體連接在一起，兩邊畫上短腳。

④ 畫眼睛和嘴巴，在螯和腳上畫紅點就完成了。

23

 小章魚

① 畫圓形的
章魚頭。

② 馬克筆的尖端朝向外側，
畫六隻尖銳的腳。

③ 在頭部中間畫表情，然後
在腳上畫吸盤就完成了！

水母

① 畫圓圓的水
母頭部。

② 保持一定的間
隔畫上腳。

③ 紫色的腳之間加上
黃色的腳。

④ 如果能加上表情和水珠，
就能完成繽紛多彩的
水母！

Arrange

 → →

在偏圓的三角形塗上顏
色，留下眼睛的部分。

畫上隨風飄動般的腳。

在眼睛的部份畫點，最後
畫上嘴巴就完成了！

24

 魷魚 -

① 把兩個偏圓的三角 形連在一起，組成 魷魚的身體。

② 兩旁畫長長的 魷魚腳。

③ 接著畫上其他 的腳。

④ 畫上可愛的表情， 腳上畫小圓圈當作 吸盤。

 章魚 -

① 畫圓形的章 魚臉。

② 畫軟軟的前腳，保持一 定的間隔，在兩隻前腳 中間畫其他的腳。

③ 在腳與腳之間的 空間，使用淡色 畫上後腳。

④ 畫上章魚眼睛和 嘴巴，腳上畫小 圓圈當作吸盤。

 這段 line seems wrong

海馬 -

① 畫圖時一邊想像 海馬的側面。

② 簡單畫上眼 睛和皺褶。

③ 在海馬身上畫可 愛的圓形鰭和三 角形鰭。

④ 加上水珠後，就 能完成海馬！

25

 黃尾魚 -

① 畫襪子前端的尖頭部
位當作魚的側面。

② 魚鰭和尾巴使用顯眼
的顏色。

③ 畫上眼睛和魚鰭的
線條就完成了。

 水蛇 -

① 一邊想著水蛇的外
觀,上面畫圓形的
頭部,下面的尾巴
則要尖一點。

② 畫上表情和背鰭。

③ 畫上斑點和花紋,
然後加上水珠。

 藍色魚 -

① 畫如同箭頭般
的魚側面。

② 加上魚尾巴
後著色。

③ 利用較細的筆畫
細膩的部分。

 河豚 -

1 圓形的河豚身體加上三角形的刺。

2 加上紫色的魚鰭和嘴唇，重點是要圓一點。

3 利用短線畫魚鰭。

4 在一定的間隔畫上尖刺就完成了！

 鯊魚 -

1 鯊魚身體上面的部份稍微圓一點。

2 畫往下突出的魚鰭。

3 畫鯊魚的下腹。

4 畫眼睛，使用短線畫出嘴巴和鰓。

Arrange

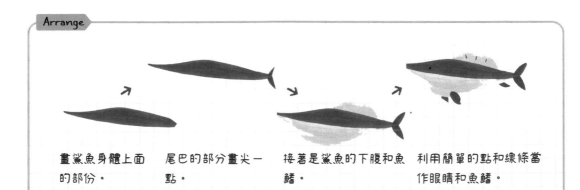

畫鯊魚身體上面的部份。

尾巴的部分畫尖一點。

接著是鯊魚的下腹和魚鰭。

利用簡單的點和線條當作眼睛和魚鰭。

 珊瑚礁 1 -

① 畫偏圓的珊瑚
礁葉子。

② 下面畫一個大石
頭和小石頭支撐
珊瑚礁。

③ 最後加上細
線條。

 珊瑚礁 2 -

① 畫珊瑚礁中間的
莖幹。

② 在莖幹上畫
小枝幹。

③ 枝幹上畫點，
在餘白的空間
中畫小魚。

④ 幫魚和珊瑚礁畫
上表情，這樣就
會更具生動感。

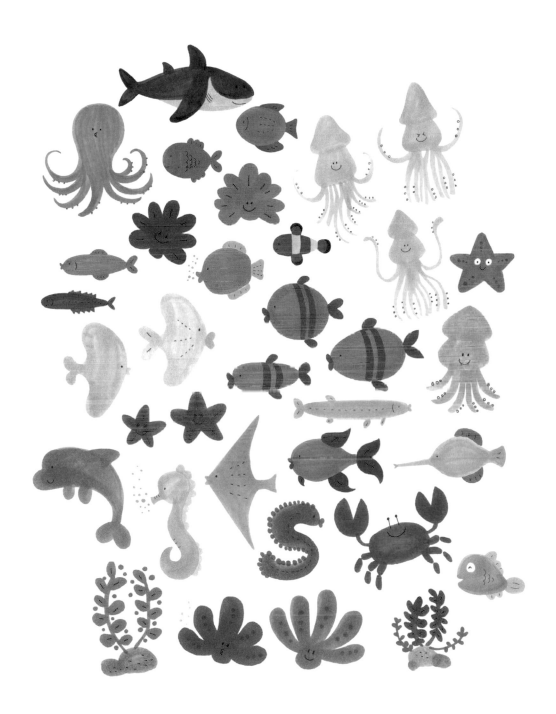

Insects

昆蟲

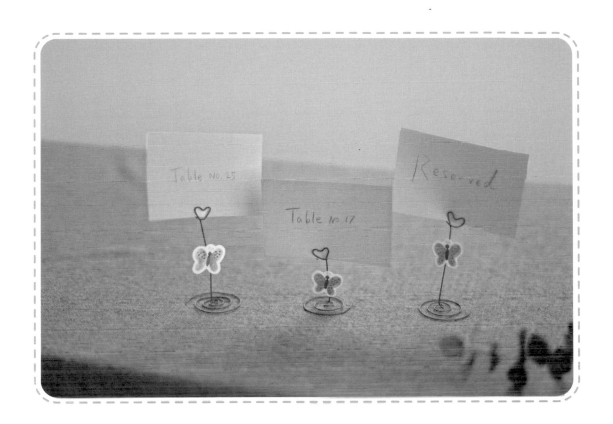

來畫一下生活周遭常見的昆蟲吧？
使用基本圖形畫昆蟲的形態，畫上眼睛、鼻子與嘴巴擬人化
就能創造出可愛的昆蟲。

小蟲

❶ 小蟲的全身由圓圈組成，
頭部畫大一點，尾巴畫
小一點。

❷ 利用比身體更深的顏色點
上耳朵、鼻子和花紋。

❸ 畫上可愛的表情就完
成了！

Arrange

讓小蟲的圓形身體保持
一定的間隔。

在淺色圓形中間加上深色
圓形，除了頭部以外，全
部都畫上點。

畫上眼睛、鼻子、
嘴巴和腿部後就完
成了！

瓢蟲

❶ 畫三個體積差不多大的
瓢蟲外殼。

❷ 使用黑色畫瓢蟲
的花紋。

❸ 畫下腹與頭部。

❹ 最後加上可愛的表情
與腳就完成了！

蜘蛛

① 畫一個圓形的蜘蛛身體，
留下畫眼睛的位置。

② 眼睛分別畫上點，畫好
腳後，使用短線條連接
蜘蛛絲。

③ 腳的末端畫上圓圈，
就會更加可愛！

蝴蝶

① 畫小圓圈當蝴蝶
的臉部。

② 臉部和微胖，和長
長的身體相接。

③ 畫上對稱的
翅膀。

④ 使用筆畫可愛的
表情與觸角。

⑤ 在翅膀上畫圖
案就完成了！

螞蟻

① 螞蟻的肚子要比頭部
和胸部稍微長一點。

② 使用細的筆畫上表情和
觸角，腳和肚子加上皺
褶就完成了。

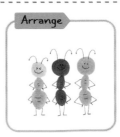

Arrange

手繪圖運用方法

手作貼紙

材料、標籤紙、馬克筆、彩色鉛筆、剪刀

Step 1 使用馬克筆、彩色鉛筆在標籤紙上畫各種動物。

Step 2 使用彩色鉛筆寫上「Hello」、「Good」搭配動物的圖案。

Step 3 把標籤紙剪裁為動物的形狀，自由貼在想要的位置！

多功能迴紋針

材料：紙、彩色鉛筆、馬克筆、剪刀、迴紋針、木工膠

Step 1 畫可愛動物後，使用剪刀裁剪。

Step 2 挑選顏色和圖案合適的迴紋針。

Step 3 圖案背面塗上木工膠固定迴紋針即可！

水晶球

材料：球、標籤紙、彩色鉛筆、馬克筆、塗佈紙、亮片、木工膠、瞬間膠

Step 1 依照塑膠球形狀畫一個圓，在裡面畫海洋生物。

Step 2 依照球的大小剪裁圖案。

Step 3 撕下標籤紙後，貼上圖案。

Step 4 圖案背面貼上塗佈紙防止被水沾濕，使用剪刀裁剪。

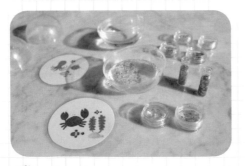

Step 5 塑膠球倒入水，然後撒上美甲使用的亮片裝飾。

Step 6 使用瞬間膠把塗佈好的圖案貼在裝有水的塑膠球上，使用木工膠填補縫隙，防止水流出來。

便條夾

材料：紙、剪刀、彩色鉛筆、封口膠帶、木夾、木工膠

Step 1 使用彩色鉛筆和馬克筆畫昆蟲圖案，使用剪刀裁剪。

Step 2 木夾上貼封口膠帶當裝飾。

Step 3 圖案背面塗木工膠，然後黏在木夾上。

Step 4 可愛的昆蟲便條夾完成！

漫畫小劇場 ＃1. 手繪的開始

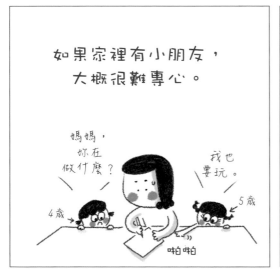

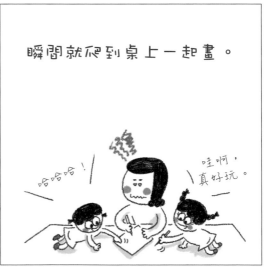

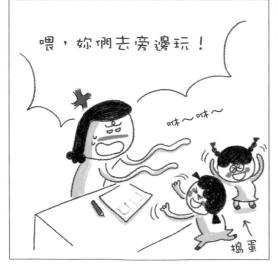

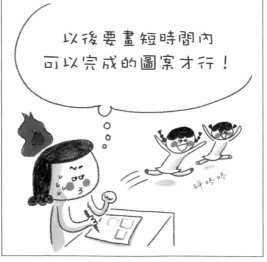

描繪花與水果

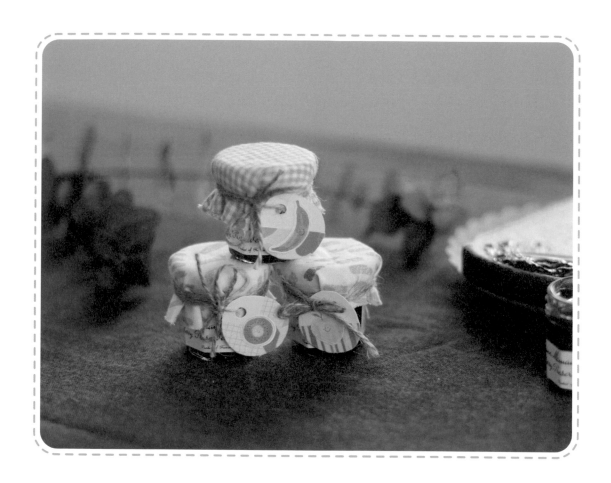

Fruits

水果

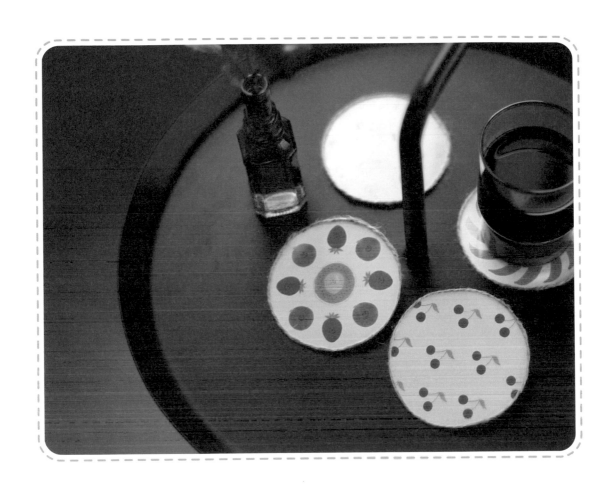

使用顏色表達各種不同味道與香氣的水果吧！
就算是相同的形態，依照顏色不同，可能會是櫻桃，
也可能會是藍莓！

🍒 櫻桃 -

❶ 畫四個圓圈，
　 兩個一對。

❷ 畫上枝葉。

❸ 櫻桃加上可愛的
　 表情就完成了！

🍋 檸檬 -

❶ 橢圓形末端加上
　 蒂頭，畫出檸檬
　 的形狀。

❷ 在蒂頭上畫枝葉。

❸ 加上清爽的表
　 情，畫上點綴
　 添效果。

🎃 南瓜 -

❶ 讓三個長長的圓
　 交疊在一起。

❷ 畫圓圓捲捲的
　 蒂頭和莖。

❸ 加上有趣的表
　 情就完成了！

 紅蘿蔔 -

① 畫紅蘿蔔胖嘟
嘟的身體。

② 每根紅蘿蔔都加
上 2 片葉子。

③ 畫上可愛的表情
添加效果。

 水蜜桃 -

① 使用粉紅色塗
滿愛心。

② 愛心凹進去的位置畫
蒂頭和樹葉。

③ 加上笑容就完成了！

🍉 西瓜 -

① 利用橢圓形和
半月形呈現西
瓜的剖面。

② 橢圓形底下畫一個半
截的西瓜，半月形加
上西瓜皮。

③ 使用深綠色在外
皮塗上花紋。

④ 西瓜內部加上西
瓜籽，清爽的西
瓜就完成了！

🫐 藍莓 -

① 畫長樹枝與
短樹枝。

② 在樹枝末端畫
藍莓果實。

③ 畫葉子。

④ 藍莓與蒂頭的位置畫上比
藍莓顏色更深的點。

🥝 奇異果 -

① 畫兩顆小圓當作
奇異果的內部。

② 外側添加顏色更
深的邊框。

③ 以及薄薄的
外皮。

④ 使用小點畫上種子，加上
表情後就能完成奇異果！

🍎 蘋果 -

① 先畫蘋果的內部，
然後加上外皮。

② 蘋果外皮塗
上顏色。

③ 中間的部分塗黃
色，加上蒂頭。

④ 蒂頭的部分加上葉
子，然後畫上籽。

梨子

① 畫梨子的形狀。

② 外皮的部分塗上顏色。

③ 畫蒂頭、葉子、梨子
的外側與籽。

香蕉

① 畫躺著的新月形狀，
這就是香蕉的形態。

② 加上表情與
腮紅。

③ 在身體中間畫線，讓香
蕉呈現立體感。

草莓和橘子

① 草莓使用和雞蛋一樣的外觀，
橘子則畫籃球的形態。

② 草莓和橘子畫上綠色的蒂頭，
加上眼睛、鼻子和嘴巴，最後
畫上深色的點就完成了！

Flowers

花

試著變更花瓣的形狀與數量，描繪出自己專屬的花朵！
稍微改變基本圖形後，畫出各種不同形態的葉子吧！
只要改變莖葉的外形，就能賦予不同的感覺。

 紅花 --

① 塗色畫花朵 的外觀。

② 加上莖。

③ 加上葉子。

④ 在花朵上畫三個 點,保持一定的 間距。

⑤ 葉子畫上虛 線形成葉脈 就完成了!

 玫瑰 --

 ① 中間畫一個小圓, 外側畫上花瓣。

 ② 慢慢增加花瓣的數量, 花朵漸漸變大。

③ 再加上一朵相 同的花。

④ 在莖上畫花蕊。

⑤ 畫上與尖銳的葉子。

⑥ 最後在空白處加 上顏色較深的葉 子就完成了!

 星星花 -

① 塗上星星
的形狀。

② 畫上莖的
部分。

③ 加上葉子。

④ 花的中間加上
可愛的表情。

⑤ 保持一定的間隔畫上
大大小小的點，呈現
閃閃發光的感覺。

 黃花 -

① 先畫長長的
莖，再加上
短的莖。

② 最上方是大花朵，
下方則是漸漸變小
的花朵。

③ 沿著莖畫
上葉子。

④ 加上小點當
作點綴。

 深紅花 -

① 描繪當作中心的大花朵，
旁邊添加小花朵。

② 畫上枝條當作
支撐。

③ 每朵花都加上
葉子。

④ 使用深色點綴
花朵。

粉紅花

❶ 畫三朵體積差
　不多的花。

❷ 加上根莖。

❸ 添加尖銳的
　葉片。

❹ 加上深色的點當
　作點綴。

藍花

❶ 畫四葉草
　的形狀。

❷ 保持適當距離
　加上根莖。

❸ 在莖的末端
　加上葉子。

❹ 在葉片內畫點就
　完成了。

紅色銀鈴

❶ 莖的曲線是
　重點。

❷ 花的方向
　朝下。

❸ 把花朵與主要
　的莖自然連接
　在一起。

❹ 在莖的末端畫上
　兩片葉子，賦予
　安定感。

❺ 最後加上三個黑
　點就完成了！

紫色花

❶ 畫末端有點尖的水
　珠形狀當作花瓣。

❷ 加上莖。

❸ 葉子不要太靠近。

❹ 使用細筆呈現花
　朵的細膩度。

鬱金香

❶ 畫形態簡單
　的花朵，數
　量要單數。

❷ 讓莖自然地聚
　集在下方。

❸ 莖與莖之間
　加上葉片。

❹ 在莖部的
　末端加上
　緞帶。

❺ 莖部自然地
　從緞帶底下
　冒出。

黃色野花

❶ 畫上零散的黃
　色野花。

❷ 利用細筆畫出括
　弧形狀的莖。

❸ 在莖與莖之間的
　空間加上葉片。

❹ 加上表情後就會
　更可愛。

 一朵黃花 -

① 花瓣如同雲　② 綠色的莖像　③ 以莖為中心
　朵向上綻放　　飄動般呈現　　加上小小尖
　一般。　　　　曲線。　　　　尖的葉片。

 兩朵鬱金香 -

① 莖的曲線是　② 在花朵的下方　③ 自然地連結
　重點。　　　　繪製出葉子。　　花朵與莖。

 櫻花 -

Tip
每朵花請保持
一定的距離。

① 先畫當作中心的大花朵，② 上方多餘的空間添加　③ 使用深色的細線在花的
　接著加上小小的花瓣。　　與花瓣形成對比的尖　　中間添加花蕊。
　　　　　　　　　　　　　銳小葉片。

54

綠葉 1

① 先設定好畫枝的
部位，畫上尖銳
的長葉片。

② 把枝葉連結
在一起。

③ 使用細線在葉
片上畫葉脈。

綠葉 2

Tip

如果先畫葉片，由
於葉子會遮住莖，
會呈現更寫實的
構圖。

① 畫葉子。

② 使用不同的構圖
加上其他色調的
葉片。

③ 讓莖的部位呈現越
下方越粗的狀態。

④ 使用細線畫
葉脈。

綠葉 3

① 預設好樹枝的位置，
畫上尖銳的葉片。

② 空白處加上小
葉片。

③ 讓樹枝與葉片自然地
連結在一起。

④ 使用細線呈現
葉脈。

 野草 1 -

❶ 以一定的間隔畫成為
中心的三根樹枝。

❷ 加上殘枝。

❸ 使用顯眼的顏色畫上
小花朵。

❹ 莖部內側使用筆尖，短粗
的部分向下壓就能畫出葉
片，這是能輕鬆畫出葉片
的訣竅。

Arrange

讓分岔的樹
枝變形後，
呈現各種形
狀。

 野草 2 -

❶ 畫斜線當作
長長的莖。

❷ 莖的兩旁
加上厚厚
的葉片。

❸ 畫往其他方向的
莖後，加上細小
的葉片。

❹ 分支上添加
花瓣。

❺ 最後加上細線與
點就完成了。

 野草 3 -

❶ 畫當作中心
的莖幹。

❷ 加上殘枝。

❸ 筆拿斜一點，畫
花苞時，收尾要
用力按壓筆。

❹ 最後加上尖銳的葉片
就完成了！

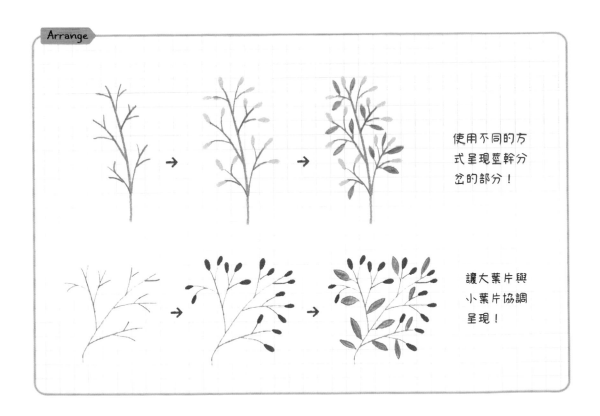

Arrange

使用不同的方
式呈現莖幹分
岔的部分！

讓大葉片與
小葉片協調
呈現！

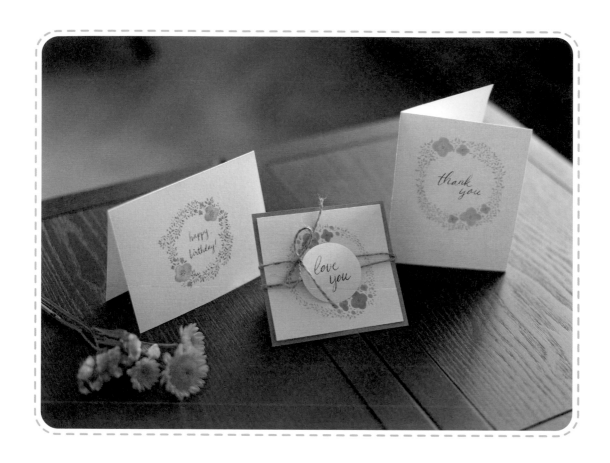

Flower Wreaths
花環

如果已經畫過各種類型的花朵，
現在就來試著把多種花朵綁在一起製成花環吧！
畫好成為中心的花朵後，
把枝葉相接在一起就能完成漂亮的花環！

 粉紅花環 -

① 先畫當作中心的大花朵，
周圍加上小花朵。

② 隨著距離花朵越遠，
點就會變越小。

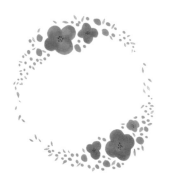

③ 在空白處加上葉片。

④ 畫枝幹呈現圓形。

⑤ 使用不同的顏色畫葉子，
增添色彩的多樣性。

 連翹花花環 -

❶ 在當作中心的花朵兩側
畫小花朵。

❷ 在花朵周圍使用
小點畫圓圈。

> **Tip**
> 和花朵比較近的點要
> 緊密一點，和花朵較
> 遠的點要稍微散開。

❸ 在小點上畫綠色的花梗，
花梗要朝向近處的花朵。

❹ 添加稀疏的莖，畫圖
之前要先設定好樹葉
的位置。

❺ 使用 2 至 3 種色系
差不多的綠色，讓
葉片更豐盛一點。

① 畫當作中心的花朵，周圍加上小花朵。

② 畫上點讓整體呈現橢圓形。

③ 空格中畫樹枝，讓其自然而然地連接在一起。

④ 樹枝加上葉片，之後會加上其他顏色的葉片，所以要預留空位。

⑤ 加上顏色稍微更深一點的葉片。

⑥ 最後填滿橄欖綠的葉子就完成了！

 紫紅色花環 --

① 先畫當作中心的花，
周圍加上小花讓整體
呈現圓形。

② 主花周圍加上小花
呈現飛散的感覺。

③ 花的周圍加上綠
色葉片。

Tip

使用兩種以上色調稍微不同的綠色，
這樣色感才不會太單調。

④ 使用綠色鉛筆畫上
稀疏的莖部，加上
些許的葉片。

⑤ 整體呈現均衡的圓形，
花環周圍加上小點，呈
現更豐盛的感覺。

⑥ 使用色調和莖部感稍微不
同的綠色鉛筆加上葉片。

 黃色花環 -

① 畫黃色的大花，周圍加上小花朵。

② 莖部盡可能呈現圓形，且要有凹凸不平的感覺。

③ 加上往旁邊延伸且交疊的莖。

④ 在莖部加上葉片。

⑤ 在空白處畫上圓圓的小花。

⑥ 畫上圓圓的藍色果實，果實底下連接細枝幹，整體就會更生動。

 Tip

畫葉片時要有一定的間隔，不要黏在一起。

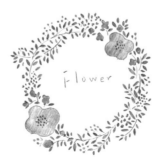

⑦ 加上其他色感的綠色葉片後，就會呈現多彩多姿的感覺。

 深紅色花環 -

① 畫深紅色花朵，
花朵內加上紫紅
色的花蕊。

② 旁邊畫一
朵小花。

Tip
小花的花瓣數量要少於主花
朵，體積也要小一點，這樣
才能維持均衡。

③ 周圍再加上
花蕾。

④ 畫上稀疏的圓形
樹枝。

⑤ 空白處加上暖色系不同
顏色的小花朵。

⑥ 在樹枝加上葉子。

⑦ 加上冷色系的
小花朵。

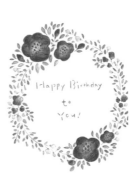

Tip
加上祝賀的文字或
訊息！

⑧ 使用不同的綠色
畫更多的葉子。

65

Flower Patterns

花朵圖形

重複畫上花朵，就會變成花紋。
改變花朵、葉片或小果實的位置
呈現多元化的圖形！

Happy Birthday

to

You

① 寫三行祝賀的訊息，
　 保持一定的間距。

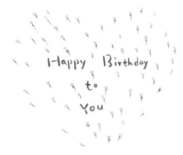

② 畫心形的花朵，花朵的尾部
　 要朝向愛心的下方。

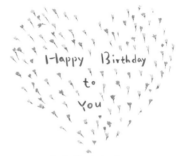

③ 使用其他色系在空
　 格中畫花朵。

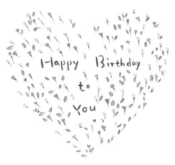

④ 在花朵與花朵之間
　 加上葉片。

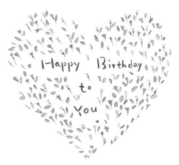

⑤ 加上類似但顏色不同
　 的綠葉。

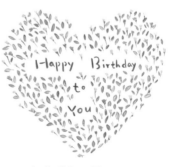

⑥ 完成漂亮的愛心訊息！

 花束圖形 -

❶ 使用喜歡的兩種顏
色畫花，保持圓圓
的形狀。

❷ 花朵的莖部要朝向
下方。

❸ 花朵之間的空白處
畫葉片。

❹ 加上多種不同的綠色
葉片。

❺ 讓整體呈現圓形。

❻ 下方的葉片要連接莖。

❼ 在根莖部加上緞帶。

❽ 為了呈現豐富感，使用
淡色再畫一個緞帶。

❾ 最後加上從緞帶下方
冒出的根莖就能完成
花束！

粉紅花圖形 -

野花圖形 -

黃花圖形 ---

紅花圖形 ---

手繪圖運用方法

杯墊

材料：厚紙張、馬克筆、彩色鉛筆、代針筆、剪刀、塗佈紙、麻繩、瞬間膠

Step 1 畫好水果圖案後，使用剪刀裁剪成圓形。

Step 2 為了防止被弄濕，使用塗佈紙貼在圖案上。

Step 3 沿著杯墊裁剪塗佈紙。

Step 4 使用瞬間膠把麻繩黏在杯墊周圍。

包裝標籤

材料：標籤紙、包裝標籤紙、剪刀、封口膠帶、布、麻繩

Step 1 在標籤紙上畫水果圖案，依照圖案形狀剪裁。

Step 2 依照想要的形狀剪裁市面上販售的包裝標籤。

Step 3 使用有圖案的封口膠帶裝飾包裝標籤，黏上合適的水果圖案。

Step 4 剪裁包覆果醬蓋子的圓形布。

Step 5 使用圓布包覆果醬蓋子，接著使用麻繩綁住，並且塞入包裝標籤。

Step 6 最後綁上可愛的小緞帶就完成了！

迷你花盆

材料：馬克筆、代針筆、紙、瓶蓋、木工膠、花藝鐵絲、剪刀

Step 1 瓶蓋塗上木工膠，使用麻繩包覆住。

Step 2 纏繞麻繩的瓶蓋插上剪裁過的短鐵絲，使用木工膠將其固定。

Step 3 畫花朵，依照形狀剪裁。

Step 4 圖案後方塗上木工膠，等膠水稍微乾一點後黏上鐵絲。

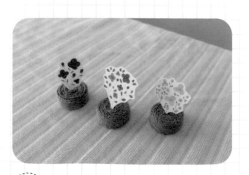

Step 5 使用花的圖案完成花盆！

花環卡片

材料：馬克筆、彩色鉛筆、紙、牛皮紙、麻繩、固體膠、瞬間膠

Step 1 準備各種不同形態的白紙與牛皮紙。

Step 2 使用馬克筆與彩色鉛筆畫上符合紙張形態的花環，並且寫上合適的文句。

Step 3 使用牛皮紙與麻繩裝飾卡片，把牛皮紙剪裁成比卡片稍微大一點，然後使用膠水黏在一起。

Step 4 圓形的紙張上寫字，後面塗上瞬間膠，最後使用麻繩固定。

Step 5 圓形紙張放在卡片中間，使用麻繩當作緞帶。

Step 6 完成運用花環圖的卡片！

漫畫小劇場 ＃2. 我的充電時間

我們每天都需要一段時間。

那就是獨自思考的時間。

寂　　　靜

我是一個宅女，出去一趟
就會消耗龐大的能量。

這裡是哪？
我是誰？

我需要自己專屬的
「充電時間」。

滋

每個人的「充電時間」型態
都有點不同。

畫圖就是我的充電時間。

有些人是冥想

有些人是閱讀

畫圖時，
我能靜靜思考與
彙整內心的想法。

一切都沉浸在思緒中…

不需要在意他人，
這段時間只專注在自己。

要不要
試試看呢？

描繪季節與紀念日

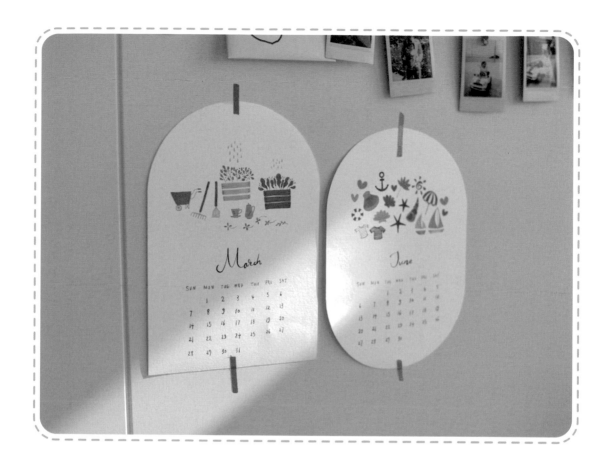

Four Seasons
四季

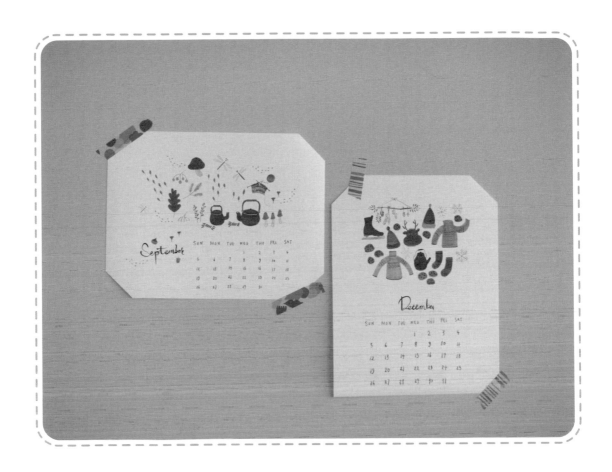

使用手繪圖可以表達四季，
只要利用植物、昆蟲、小物品、食物等多項要素呈現季節感就行了，
依照季節尋找合適的顏色畫圖吧！

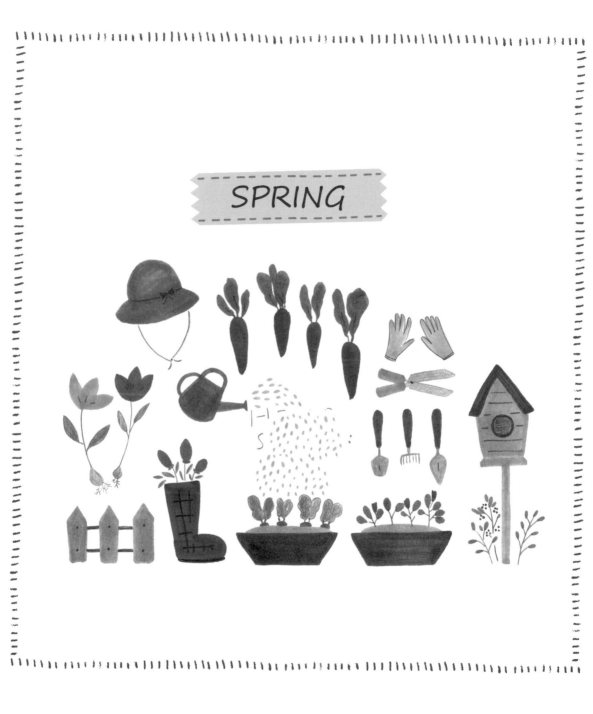

SPRING

 菜園花盆 -

① 畫梯字形的花盆，顏色較　② 畫埋在泥土中的紅蘿蔔的　③ 在紅蘿蔔的頭部畫茂盛
　　亮的泥土。　　　　　　　　　頭部與植物。　　　　　　　的葉子，加上當作點綴
　　　　　　　　　　　　　　　　　　　　　　　　　　　　　　的花朵。

 虎尾蘭花盆 -

① 畫花盆的上端。　② 畫完花盆的下端，　③ 先畫當作中心　④ 後面加上小葉片
　　　　　　　　　　　接著進行著色。　　　的大葉片。　　　　就完成了！

Arrange

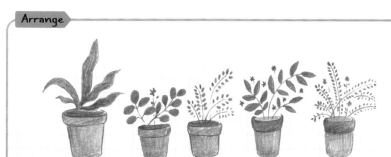

在花盆上畫各種不同的
植物！

澆水器與花盆

① 掌握面積最大的部分，畫好形態後，使用單一顏色著色。

② 使用細線在花盆畫樹枝。

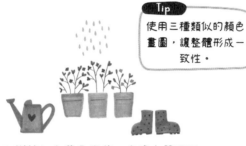

Tip
使用三種類似的顏色畫圖，讓整體形成一致性。

③ 樹枝加上葉子與花，在澆水器與雨靴上畫圖案。

三層花盆

Tip
請維持單數！

① 畫 3 個橫向的長方形。

② 左邊的花盆使用細筆畫樹枝，右邊的花盆畫彎曲的葉片。

③ 填滿綠意盎然的葉片。

④ 畫小點當作果實，最後木板的兩邊加上鐵釘。

推車與工具

① 先畫最大的面積，推車要先畫車身，工具則要先畫木棍。

② 使用細線畫推車的握把與輪子，木棍加上爪子與鏟子就完成了。

 花與鐵桶 -

❶ 畫桶子的外
觀並著色。

❷ 畫手把等提升
細膩度。

❸ 畫花瓣,再畫莖。

❹ 畫樹枝。

 布穀鳥咕咕鐘 -

❶ 畫咕咕鐘的外觀,
畫完頂端部位後
再畫壁面。

❷ 影子的部分
塗上暗色。

❸ 先畫時鐘,接著
畫洞口內的鳥。

❹ 時鐘上畫花紋,
最後加上鐘擺就
完成了!

 郵筒 -

❶ 畫一個人字形
當作頂端的部
分,搭配五角
形的郵筒。

❷ 壁面上畫一個圓
圈,加上橫向的
細線,呈現木頭
花紋。

❸ 畫一個T字
形當郵筒的
支撐架。

❹ 底部畫植物
的根莖。

❺ 以根莖為中心加
上葉子與果實,
讓圖畫更豐富。

SUMMER

 西瓜 -

① 使用紅色畫西
瓜的肉。

② 畫外皮時要避免與紅色
的肉黏在一起。

③ 最後點上西瓜
籽就完成了!

 柳橙汁 -

① 使用細線畫
杯子。

② 維持一定的間
隔畫果汁。

③ 杯子上方加入彎
曲的吸管與一片
薄薄的柳橙片。

④ 使用較細的筆
描繪細膩處。

 紅鶴 -

① 使用曲線畫
紅鶴脖子的
側面。

② 讓紅鶴的身體與
脖子自然連接在
一起,加上翅膀
與尾巴。

③ 尖尖的鳥喙朝向
下方,然後點上
眼睛。

④ 使用細線畫長長的腳,
加上簡單標示翅膀就完
成了!

 海螺 -

❶ 畫海螺的輪廓。

❷ 畫螺旋狀的藍色海螺
　並著色。

❸ 使用線條畫出黃色螺
　旋狀的海螺，在入口
　處塗更深的顏色。

 冰淇淋 -

❶ 使用單色畫冰淇
　淋的甜筒。

❷ 依序在甜筒上畫各
　種顏色的冰淇淋。

❸ 在頂端加上冰
　淇淋。

❹ 裝飾冰淇淋最上
　層的部分，甜筒
　畫上線條。

 游泳圈 -

❶ 使用馬克筆
　畫圓圈。

❷ 畫出頭部與
　尾巴。

❸ 下面的部分塗上更
　深一點的顏色，讓
　泳圈看起來更厚。

❹ 使用筆畫點當眼睛，
　最後使用彩色鉛筆畫
　鳥喙。

 陽傘 -

❶ 畫陽傘的圓形。　❷ 從中間開始　❸ 下面的部分畫圓　❹ 塗色。塗色　❺ 畫支撐架就
　　　　　　　　　　　劃分面積。　　　形的線，畫出陽　　時要隔一個　　　完成了！
　　　　　　　　　　　　　　　　　　　傘的輪廓。　　　空格。

 帆船 -

❶ 畫船身。　　❷ 畫船的桿子。　　❸ 畫帆的支架。　　❹ 著色。

 椰子樹 -

❶ 使用兩種類似的綠色　　❷ 畫樹木。　　❸ 加上椰子的果實，使用短
　　畫椰子樹的葉子。　　　　　　　　　　　　線點綴樹木。

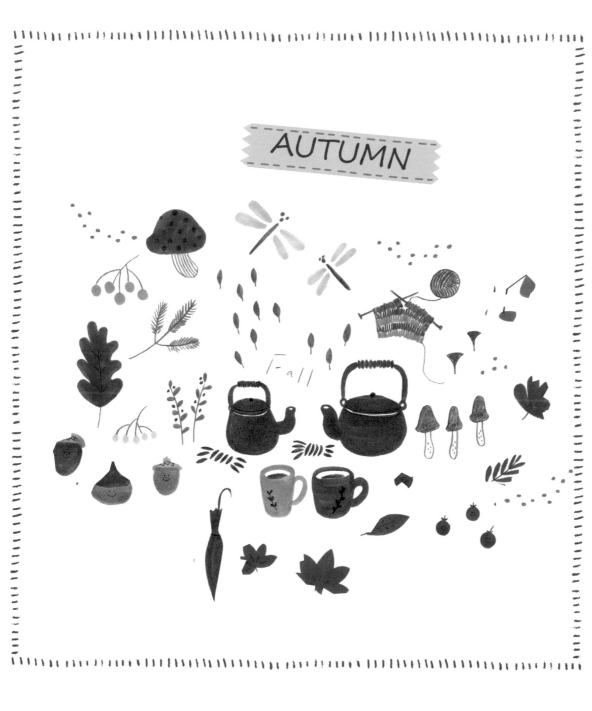

AUTUMN

Fall

 紅色香菇 -

① 畫一個圓角的三角
　香菇頭。

② 畫多條細線當作
　菇柄。

③ 畫點裝飾菇傘。

 編織 -

① 左右畫細長的鋸齒
　形狀，這是編織時
　使用的毛線。

② 讓毛線針貫穿
　毛線。

③ 編織的針織物使用
　兩種顏色。

④ 連接線圈後，在毛
　線的末端加上一條
　冒出來的線。

 茶壺 -

> **Tip**
> 著色時要保留蓋子的
> 線條！

① 畫圓圓的
　茶壺。

② 畫壺嘴。

③ 畫手把，手握住的
　部分要有防滑的
　裝飾。

④ 使用細線加深壺蓋的
　線條，以及標示蓋子
　上的茶帽。

蜻蜓

① 簡單畫三個點當
作蜻蜓的臉部。

② 連接細長的身體。

③ 加上藍色的翅膀就
完成了。

書和眼鏡

① 畫書本封面
的邊框。

② 連接書下面部
分,旁邊畫落
葉的邊框。

③ 把書與落
葉著色。

④ 最後在封面寫上書
名,畫出眼鏡框架
與落葉的葉脈。

栗子與橡實

① 畫栗子與橡實的
形狀。

② 栗子上面的部分要
尖一點,橡實就像
戴帽子一樣。

③ 幫栗子與橡實加上眼
睛、鼻子和嘴巴就完
成了!

蠟燭與楓葉

① 畫蠟燭與楓葉的
形狀。

② 著色。

③ 畫出蠟燭與楓葉
的細節。

雨傘

① 畫雨傘尖端的部分,
下面的部分則是是鋸
齒狀。

② 著色後,畫雨傘的
尖端與手把。

③ 完成手把的
部分,加上
圖案。

Arrange

使用束帶綁住
雨傘!

果醬與餅乾盒

Tip
著色前,果醬瓶身要先留下商標的空格!

① 畫果醬與餅乾盒上面
的部分,接著連接瓶
身與盒身。

② 果醬瓶與餅乾
盒著色。

③ 在餅乾盒內畫各種
形狀的餅乾。

④ 最後使用彩色
鉛筆點綴。

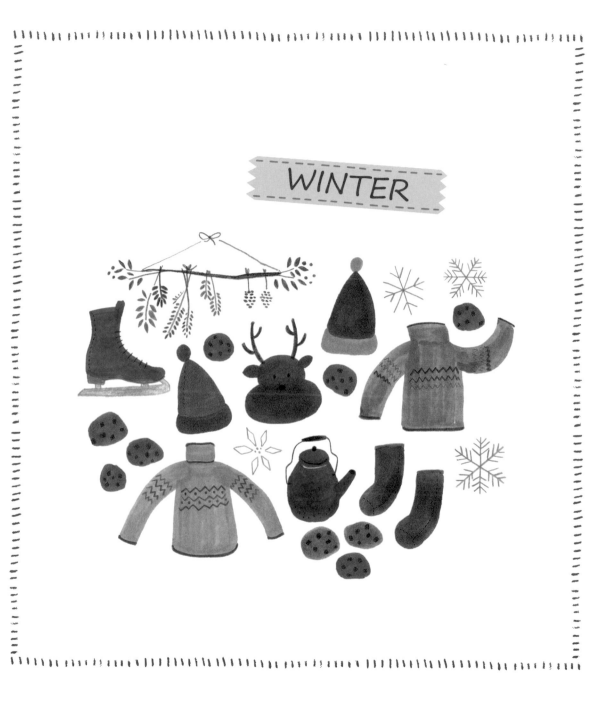

WINTER

樹枝裝飾 -

① 樹枝越往末端就
越粗。

② 在樹枝的兩端畫樹葉與
果實，使用繩子當緞帶
連接在一起。

③ 樹枝掛上多種乾葉子，平淡的
顏色更能呈現冬天的氛圍。

雪花 -

① 畫三條交叉
的細線。

② 從外側開始畫
上V字。

③ 再加上一層
V字。

④ 完成結晶體！

雪人 -

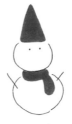

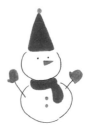

① 畫紅色的帽
子，以及雪
人的臉。

② 臉部下方
畫圍巾。

③ 把身體畫得比臉大
一點，整體視覺感
受會比較穩定。

④ 點上眼睛，以
及插在身上的
樹枝。

⑤ 最後加上紅蘿
蔔鼻子、手套
與鈕扣就完
成了！

 紅色茶壺 -

① 畫不倒翁形狀的　　② 畫完壺嘴後，加　　③ 使用細線畫茶壺的手把，
　　壺身。　　　　　　　　上蓋子與邊線。　　　　最後加上點綴就完成了。

 襪子 -

① 畫襪子的　　② 著色。　　③ 襪子腳踝的部分　　④ 加上可愛的圖
　　形狀。　　　　　　　　　　　畫鬆緊帶。　　　　　　案就完成了！

 溜冰鞋 -

① 畫溜冰鞋　　② 畫鞋跟與　　③ 畫冰刀，後面要　　④ 最後加上鞋子後
　　的側面。　　　　鞋底。　　　　尖銳一點。　　　　端的車縫線與鞋
　　　　　　　　　　　　　　　　　　　　　　　　　　帶就完成了！

 毛衣 -

❶ 畫衣服的
　　形態。

❷ 著色後加上衣
　　袖的部分。

❸ 衣服內畫一
　　個衣架。

❹ 畫掛勾。

❺ 畫出針織物
　　的圖形。

 戴帽子的小孩 -

❶ 畫帽子。

❷ 帽子底下加上
　　頭髮。

❸ 畫出各種不同的眼睛、
　　鼻子與嘴巴，再加上
　　圓圓的臉蛋。

❹ 畫腮紅，帽子加上
　　各種不同的裝飾。

Arrange

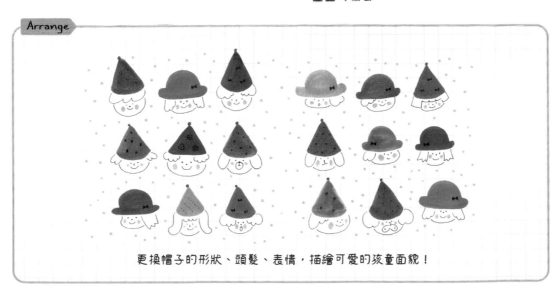

更換帽子的形狀、頭髮、表情，描繪可愛的孩童面貌！

Birthday
生日

要不要來描繪有五顏六色蛋糕、熊布偶的生日派對呢？
試著使用符合派對氛圍的豐富色彩，呈現愉快的氛圍吧！

PARTY

 生日派對的朋友 --------------------------------

❶ 使用圓圓的曲線畫出男孩、
女孩的頭髮。

❷ 使用細線畫臉部的輪廓、
眼睛、鼻子與嘴巴。

❸ 畫與臉部大小差不
多的 T 恤與套裝。

 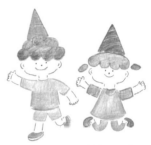

❹ 一邊思考孩童的姿勢，
同時描繪褲子的外形。

❺ 加上雙手與雙腳，小朋友
跳躍的模樣很可愛吧？

❻ 畫帽子與鞋尖偏圓
的鞋子。

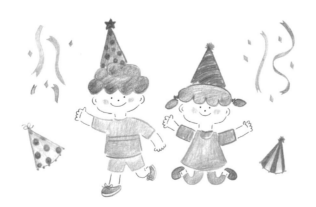

❼ 最後加上腮紅、鞋帶、帽
子的圖案、星星裝飾就完
成了！

 ## 生日卡片 1 -

① 中間畫一個小圖，以小圓為中心疊上層層的曲線。

② 加上兩個葉片。

③ 畫兩張四方形的卡片疊在一起。

④ 加入文字，事先預留好文字的位置。

生日卡片 2 -

① 畫三朵花。

② 周圍畫稀疏的葉片。

③ 自然連接上樹枝。

④ 畫出與花相近顏色的小圓圈。

⑤ 畫四方形的卡片。

⑥ 預留好要加入文字的空間，在中間填寫文字。

 綠葉蛋糕 -

Tip
使用紅點裝飾蛋糕。

❶ 畫扁平的橢圓形蛋糕，加上粗繩般的線條裝飾。

❷ 畫多個蠟燭時，先畫當作中心的蠟燭，接著再畫旁邊的蠟燭。

❸ 在下方畫出蛋糕架。

❹ 蛋糕側面加上與紅色裝飾形成對比的綠色就完成了！

 黃色蛋糕 -

❶ 畫四個圓角的四方形。

❷ 加上曲線呈現鮮奶油流動的感覺，蛋糕底部要著色。

❸ 蛋糕加上想要的蠟燭數量。

❹ 在鮮奶油上畫點當作各種顏色的糖果。

❺ 最後加上曲線形態的蛋糕架就完成了！

 花朵蛋糕 -

 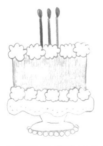

Tip
使用點與圈裝飾蛋糕架吧！

❶ 在蛋糕上添加花瓣點綴。

❷ 下面也畫花瓣，把中間的空白處塗上顏色。

❸ 畫完蠟燭後加上蛋糕架。

❹ 利用綠色與紅色畫樹枝與果實當作裝飾。

 鮮奶油蛋糕 -

① 保持一定的間隔　② 底下畫雲朵的形狀　　③ 添加相同長　　④ 蛋糕底層也使
　畫三個鮮奶油。　　支撐鮮奶油。　　　　度的柱子。　　　用雲朵裝飾。

⑤ 中間的空格　　⑥ 畫出蛋糕架。　⑦ 插上蠟燭後，避色與　⑧ 側面使用橘紅
　塗上顏色。　　　　　　　　　　　鮮奶油疊在一起。　　色的果實與綠
　　　　　　　　　　　　　　　　　　　　　　　　　　葉裝飾。

 雙層蛋糕 -

 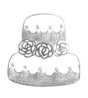 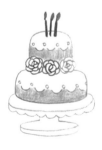

① 使用類似的顏色　② 蛋糕本體要圓　　③ 使用圓圈與曲線　④ 畫上蠟燭與蛋糕架，
　畫3朵玫瑰花。　　一點。　　　　　　裝飾，蛋糕本體　　完成雙層蛋糕！
　　　　　　　　　　　　　　　　　　塗上顏色。

 彩色蛋糕 -

 要先預留文字的位置，才能避免
空間不足的情況！

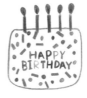

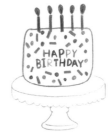

① 四個角要圓一
點，加上祝賀
的文字。

② 利用各種顏色的
四方形與圓形糖
果裝飾。

③ 加上不同顏色
的蠟燭。

④ 這次畫較寬的蛋糕架吧，
加上蕾絲的形狀點綴。

 彩虹蛋糕 -

① 使用淡黃色畫四方形
的蛋糕，填上彩虹色
的斜線。

② 以蛋糕中心的蠟燭
為基準，以一定的
間隔畫上蠟燭。

③ 畫出有花邊裝飾
的蛋糕架。

④ 使用紅色水
果裝飾。

 Arrange

 → → →

多種顏色交疊形
成層次。

加上鮮奶油。

中間插上一根蠟燭，最後
加上蛋糕架就完成了！

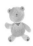 ## 打招呼熊玩偶 -

① 畫圖形當
熊玩偶的
臉部。

② 畫一個和頭部差不多體
積的圓當身體,加上一
條圍巾。

③ 加上小小的耳朵與圓圓
的腳底,手就像是在打
招呼一樣稍微舉起來。

④ 最後加上耳朵、
腳掌、圍巾的圖
案就完成了!

 ## 側躺的熊玩偶 -

① 畫圓圓
的臉。

② 脖子的部位畫圍
巾,加上往側邊
橫躺的橢圓形。

③ 畫耳朵和四肢,描
繪時要邊思考躺著
的姿勢。

④ 使用筆標示眼睛與嘴
巴,耳朵、鼻子、腳
掌要使用比身體更深
的顏色。

 ## 綁紅色緞帶的熊玩偶 -

① 畫圖形當熊的
臉部。

② 身體要畫直
立偏長的橢
圓形。

③ 畫上四肢且擺出側坐
的姿勢,加上圓圓的
尾巴。

④ 使用比身體更深的顏色畫眼
睛、鼻子、嘴巴、耳朵、手
掌與腳掌,最後加上可愛緞
帶就完成了。

 戴帽子的熊玩偶 -

❶ 使用紫色與褐色畫
8 字形。

❷ 加上四肢，就能完成可
愛的身體，兩邊加上圓
耳朵。

❸ 畫眼睛、鼻子、嘴巴，接
著加上帽子、緞帶與裁縫
線，這樣就能完成可愛的
熊玩偶！

 熊熊三兄弟 -

❶ 畫 8 字形當作熊玩
偶的身體。

❷ 加上圓耳朵，使用手
腳擺出各種動作。

❸ 畫各種不同表情的眼睛、鼻
子和嘴巴，加上小物品就完
成了！帽子、圍巾、手杖等
都是不錯的選擇！

108

 黃色花朵熊玩偶 -

① 畫一個圓並
 著色。

② 畫一個偏長的
 橢圓形當作熊
 玩偶的身體。

③ 畫兩隻手臂與點上
 三隻手指，別忘記
 畫耳朵。

④ 把腿部畫得有點
 圓弧狀。

⑤ 使用細筆畫眼睛、鼻子、
 嘴巴、耳朵和手掌。

⑥ 以熊玩偶為中心
 畫數條短線。

⑦ 短線兩邊都加上葉片，
 熊玩偶的脖子加上緞帶。

⑧ 最後加上三片花瓣就
 完成了。

Halloween

萬聖節

談到萬聖節，各位會想到什麼呢？
露出可怕表情的南瓜？還是騎乘掃把的魔女？
利用代表萬聖節的橘紅色、黑色、紫色
描繪充滿萬聖節氣氛的圖畫吧！

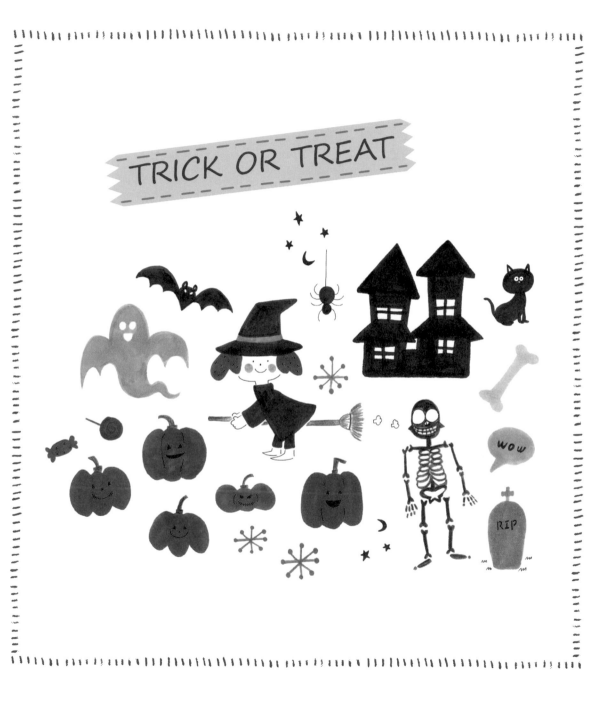

 蜘蛛網 -

① 畫四條交
錯的線。

② 從內部連接曲線
畫蜘蛛網。

③ 保持一定的間隔，
在線的末端連接曲
線就完成了！

小魔女 -

① 畫小魔女的可愛眼睛、鼻子和嘴
巴，以及臉部的線條，在臉部兩
旁畫頭髮。

② 畫一個寬帽沿。

③ 帽沿上畫魔女的帽子，想像
魔女的動作，搭配四肢的動
作畫衣服。

④ 手要握住掃把，為了能
看見握住掃把的動作，
後面那隻手只畫拇指。

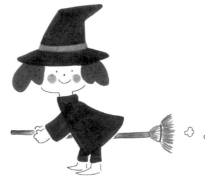

⑤ 利用腮紅增添朝氣，掃把呈
現一字形，再加上頭髮等細
節就完成了！

 小幽靈 -

❶ 畫小幽靈的
　外形。

❷ 著色。

❸ 點上眼睛，最後用彩色
　鉛筆畫嘴巴。

 棒棒糖 -

❶ 畫圓形的棒
　棒糖。

❷ 加上包覆糖果
　的包裝紙。

❸ 畫可愛的表情，
　加上一個緞帶。

❹ 最後畫一根棒
　子就完成了！

 骷髏人 -

❶ 畫骷髏的
　臉部。

❷ 骷髏頭連接
　肩胛骨。

❸ 下面加上
　肋骨。

❹ 加上手臂與雙腿
　的骨頭。

❺ 畫手和腳的骨頭，
　最後加強細節就完
　　成了！

 黑貓

① 畫橢圓形的臉，除了眼睛和鼻子以外的部分都塗上黑色。

② 身體傾向一邊。

③ 最後加上尖尖的耳朵、圓圓的腳、曲線型的尾巴就完成了！

 切斷的手

① 畫五根手指。

② 畫整個手掌的形狀。

③ 塗上顏色。

④ 加上手掌的皺紋，以及往下流動的液體。

 萬聖節南瓜

① 畫三個交疊在一起的縱向橢圓形。

② 加上尖尖的魔女帽。

③ 最後畫調皮的表情就完成了！

Christmas

聖誕節

用可愛的手繪圖來迎接聖誕節更別具氣圍，
使用紅色和綠色就能呈現聖誕節的節慶感，
一起來畫簡單的聖誕卡吧！

 聖誕樹 -

❶ 畫樹的輪廓,線條稍微圓一點,接著畫樹木的柱子與花盆。

❷ 使用圓圈與星星裝飾樹木,且要保持一定的間隔。

❸ 把小點連接在一起裝飾,就能完成聖誕樹!

 蠟燭 -

❶ 畫長柱子與短柱子當蠟燭。

❷ 蠟燭加上緞帶。

❸ 使用尖銳的葉片包覆後,就能完成漂亮的蠟燭!

 聖誕襪 -

❶ 使用線畫出聖誕襪的外形。

❷ 加上鑽石形狀的圖案。

❸ 圖案以外的部分塗上顏色。

❹ 使用其他顏色加上花紋與裁縫線就完成了!

 雪橇與馴鹿 -

① 畫雪橇的側面和馴鹿的身
　體,因為中間要畫繩子,
　所以要保持一定的距離。

② 畫馴鹿的耳朵、
　尾巴和腳。

③ 畫雪橇的腳與黃色的裝飾線
　條,加上馴鹿的角和項圈。

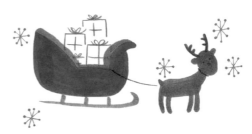

④ 利用細線畫禮物,最後加
　上星光裝飾就完成了!

 雪人 -

Tip

雪人周圍均勻
加上藍色的點
就完成了!

① 畫帽子與括弧的
　形狀。

② 頭部的底下畫
　紅色圍巾。

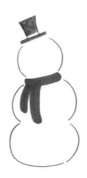

③ 畫兩層雪人的
　身體。

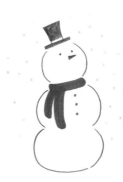

④ 最後加上鼻子、鈕扣
　和眼睛就完成了!

120

 雪球 --

① 水藍色的圓圈內加上
帽子與聖誕樹。

② 畫雪人的圓臉
與樹木。

③ 幫雪人圍上圍巾，使
用星星裝飾樹木。

④ 畫雪人的身體，樹木
塗上顏色，加上雪球
的支撐架。

⑤ 畫雪人的眼睛、鼻子和
嘴巴，加上樹枝和雪球
的底部。

⑥ 空白處加上藍色
的點，呈現下雪
的氛圍！

 聖誕花環 --

① 當作中心的綠
色葉子朝向相
同的方向。

② 加上往不同方
向的小葉子。

③ 加上深色的星
星形狀當作點
綴。

④ 周圍加上
小葉子。

⑤ 使用紅色果實
與黃色的點填
補花環。

手繪圖運用方法

四季月曆　　材料：紙、剪刀、彩色鉛筆

Step 1 使用剪刀將紙剪出各種形狀以製作月曆，不必拘泥於方形。

Step 2 描繪符合各個季節的手繪圖，寫上文字與日期就完成了！

派對裝飾　　材料：紙、彩色鉛筆、剪刀、塑膠花、木工膠

Step 1 畫各種顏色的蛋糕，使用剪刀裁剪。

Step 2 圖片後面塗上木工膠，貼上塑膠花。

Step 3 把完成的派對裝飾插在杯子蛋糕或馬卡龍上。

生日花環

材料：紙、馬克筆、代針筆、彩色鉛筆、剪刀、木工膠、吸管、彩色線條

Step 1 畫擺出各種姿勢的熊，使用剪刀裁剪。

Step 2 使用木工膠把剪裁的吸管黏在小熊圖案的背面。

Step 3 等待木工膠完全變乾為止。

Step 4 事先配置好小熊的位置。

Step 5 依序把小熊夾在黃色線上。

Step 6 把彩色線掛在牆上，保持一定的間隔，這樣就能完成生日花環！

萬聖節裝飾物　材料：紙、彩色紙、馬克筆、彩色鉛筆、代針筆、剪刀、花藝鐵絲

Step 1　必須先製作支架，花藝鐵絲弄彎曲後，兩端向上摺起來。

Step 2　纏繞的鐵絲的上面部分往後摺，下面的部分往前摺。

1-1　使用其他鐵絲垂直纏繞彎曲的鐵絲。

1-2　纏繞的鐵絲向下。

1-3　再次往後纏繞。

Step 3　製作掛勾以便能掛上圖案，鐵絲剪裁成適當的長度，上面的部分往旁邊摺，下面的部分往前摺。

Step 4　鉤子完成後，把照片掛上去。

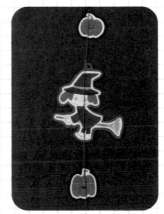

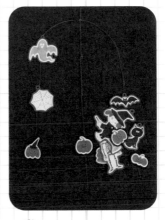

Step 5　畫好圖案後，黏上彩色紙，使用打孔機穿洞，依照圖形剪裁。

Step 6　圖案保持一定的間隔，調整鐵絲環的長度。

Step 7　鉤子掛在支架上，把圖案一一掛上，漂亮的萬聖節裝飾品就完成了。

吸管裝飾

材料：紙、馬克筆、彩色鉛筆、彩色吸管、木工膠

Step 1　畫上裝飾吸管的可愛糖果，使用剪刀裁剪。

Step 2　圖片背面塗上木工膠，黏在各種顏色的吸管上。

Step 3　萬聖節吸管裝飾完成。

小樹木

材料：紙、彩色紙、馬克筆、彩色鉛筆、代針筆、剪刀、木工膠、繩子

後面畫線時，要保持 1cm 的間距，然後是 2cm 的間距。

Step 1 綠色紙的前面與後面以 2cm 為間距標示線，使用刀背畫線。

Step 2 紙張上面的中心點與相對的兩個角連接在一起，畫三角形後剪裁下來。

Step 3 沿著使用刀背標示的線摺起來。

Step 4 在紙張上畫要裝飾的圖案，剪裁後在背面貼雙面膠。

Step 5 依照自己的想法把圖片裝飾在樹上。

Step 6 樹的背面使用繩子製作環狀，使用木工膠黏上後就完成了！

立體卡片

材料：紙、彩色紙、馬克筆、彩色鉛筆、代針筆、剪刀、固體膠、木工膠

Step 1 準備製作卡片時使用的外卡與內卡，裡面的紙張要比外面的紙張更小。

Step 2 畫好立體卡片上要使用的圖案，使用剪刀裁剪。

Step 3 製作支撐圖畫的支撐架，裁剪長方形後摺成四等分。

Step 4 支撐架摺起來後，使用木工膠黏上圖畫，和卡片組合在一起。

Step 5 內卡的背面塗上膠水和外卡貼合黏在一起，使用手按壓黏貼處固定兩張紙。

Step 6 卡片摺起後張開，就會變成雪橇彈開來的聖誕立體卡片！

漫畫小劇場 ＃3. 一起畫圖的時間

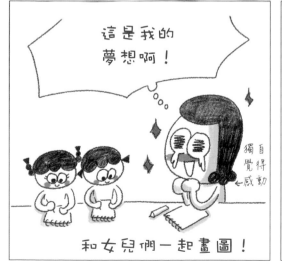

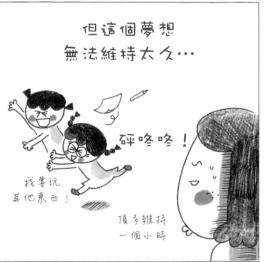

描繪風景與旅行

Sceneries

風景

畫有房子的儉樸風景，
把三角形與四角形組合起來就能描繪各種不同的房子，
如果屋子周圍加上花朵或小狗，就會是一幅美麗的風景。

❶ 畫當作中心的巨大屋
頂，周圍畫各種顏色
的小屋頂。

❷ 下方畫小樹木。

❸ 使用細線畫屋子的壁面。

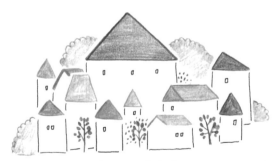

❹ 屋子的周圍畫圓圓的
草，最後加上四方形
的窗戶就完成了！

 綠色小屋 -

① 畫一個人字形，連
接屋頂。

② 屋頂底下加上樹枝。

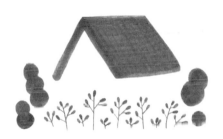

③ 樹枝加上紅色果實與樹葉，
旁邊畫小樹。

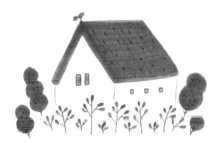

④ 裝飾屋頂與小樹木，最後加上
牆面與窗戶就完成了。

 小屋子 -

① 畫屋子的外形，
加上窗戶與門。

② 將窗戶與門以外
的部分著色。

③ 畫屋頂。

④ 畫窗框，門
塗上顏色。

⑤ 在屋頂上畫煙
囪，就能完成
小屋子！

① 使用各種顏色畫屋頂的外形，保持一定
的間隔呈現零星的狀態。

② 屋頂旁畫圓圓的樹木，在各個地方畫點當作草。

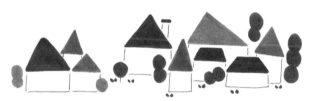

③ 使用細筆在屋頂底下畫四方形。

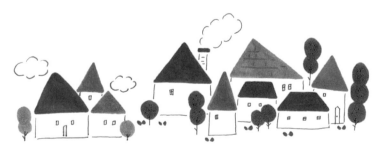

④ 畫四方形的窗戶，以及雲朵與煙囪，最後在樹幹上
畫點裝飾，這樣就完成彩虹村莊了！

 花田景色 -

① 畫人字形,後面
加上屋頂。

② 屋頂下方畫各種顏色的
花朵。

③ 在花的周圍畫點
裝飾。

④ 自然地連接上花的莖。

⑤ 花的上方畫點當作點綴,
最後加上窗戶就完成了!

冬天景色 -

① 畫屋頂,以及
水珠狀的冬天
樹木。

② 屋頂底下畫牆壁,
加上樹幹,然後在
屋子前面畫雪人
與狼。

③ 點綴磚塊、窗框和門,
幫雪人添加表情。

④ 加上藍色的雪
就能完成冬天
的景色。

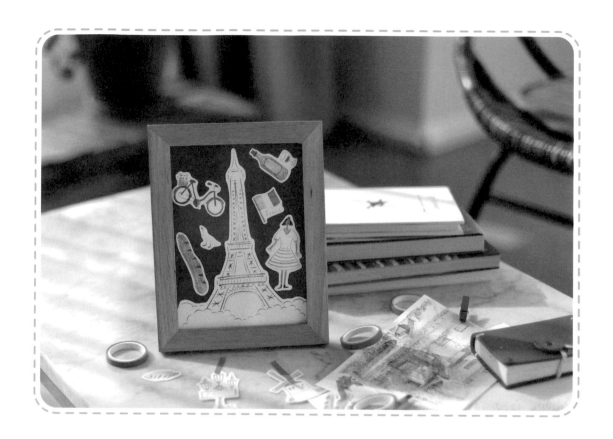

Trip
旅行

旅行時，不妨試著用手繪圖留下記憶吧。
試著描繪美味的食物、記憶中的景象、以及記錄點點滴滴。
在旅行中持續畫圖，就能更長久珍藏旅行的回憶。

NEW YORK

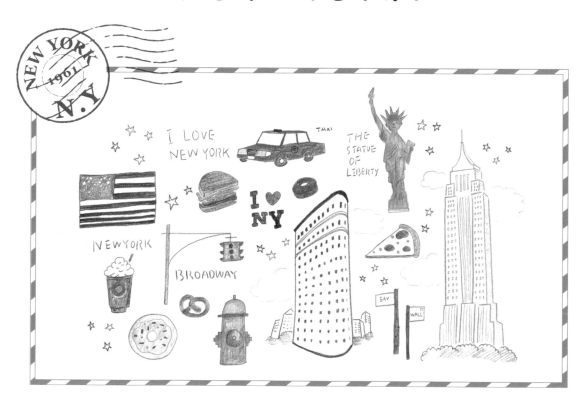

 汽車 --

① 描繪車的輪廓，輪胎的部分要畫圓一點。

② 窗戶和車燈之外的部分都要著色。

③ 為了讓車燈呈現玻璃的感覺，使用藍色著色。

④ 最後加上水箱罩、輪胎、計程車牌子就完成了！

 帝國大廈 -

❶ 先畫大廈的頂端，接著畫左邊，然後在畫右邊，讓左右形成對稱。

❷ 由上往下添加窗戶。

❸ 在天空畫雲朵呈現大廈的高度，最後加上樹叢。

 熨斗大廈 -

Tip

周圍添加小型建築物，藉此凸顯高樓大廈。

 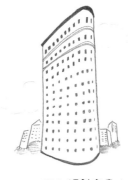

❶ 先畫中間的窗戶，就能輕易掌握傾斜度。

❷ 先描繪大廈整體的輪廓。

❸ 上面畫兩條線。

❹ 從左邊開始畫四方形的窗戶。

❺ 配合傾斜度畫上其他的窗戶。

LONDON

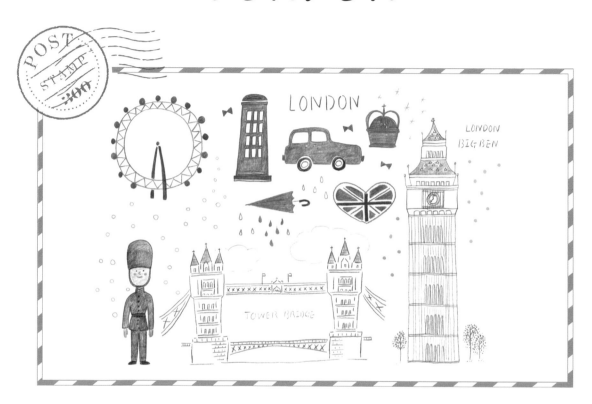

 倫敦眼 -

❶ 畫倫敦的知名景點倫敦眼，
畫兩個圓圈。

❷ 圓的中間畫一個點，
環狀內側加上鋸齒狀
的線條。

❸ 使用兩種顏色畫小圓當作
車廂，前後畫支撐摩天輪
的柱子。

 大笨鐘

Tip
就算稍微歪斜也沒關係，
這正是手繪圖的迷人之處。

① 從大笨鐘上面的部分 開始往下畫，描畫整 體的輪廓。

② 大笨鐘的主 要柱子分成 五等分。

③ 建築物中間 加上裝飾。

④ 柱子加上縱 向的線條。

⑤ 周圍加上小樹 木，讓大笨鐘 看起來更大。

 倫敦塔橋

Tip
畫好中間的建築物後，在兩旁加上
建築物，這樣就能輕易維持均衡！

① 兩邊畫主要的柱子。

② 柱子上畫小建築物。

③ 使用橫向的線把柱子分為 三等分，然後加上墊石。

④ 畫線當作連接建 築物的橋。

⑤ 在兩邊的塔畫窗戶，使用 × 當作橋樑的欄杆，另外加上 裝飾。

⑥ 避免圖畫太空虛，在背景 加上雲朵，中間加上文字 就完成了！

PARIS

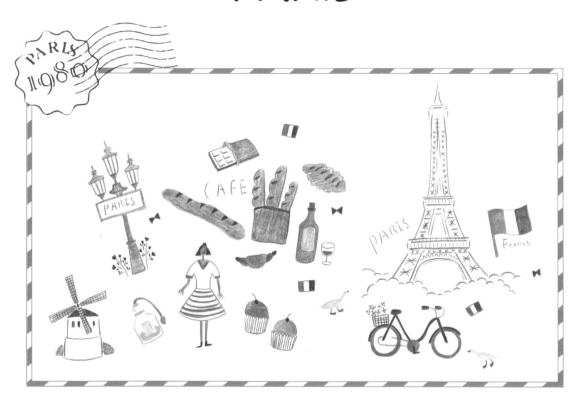

 紅磨坊紅色風車 -

❶ 畫風車葉片的輪廓，
　加上格紋。

❷ 葉片底下加上
　紅色屋頂。

❸ 連接壁面且加
　上窗戶。

❹ 畫小樹木，增添
　圖畫的豐富感。

艾菲爾鐵塔

Tip
左右要維持對稱。

① 中間留下要畫橫向線條的空位，描繪艾菲爾鐵塔的輪廓線。

② 使用橫線畫艾菲爾鐵塔的1、2、3層，也要呈現塔的厚度。

③ 建築物的表面由上往下添加×，而且×要越來越大。

④ 艾菲爾鐵塔下方畫樹叢，並且加上文字。

巴黎的路燈

① 先畫標示地區的告示板。

② 告示板上畫三個路燈的支架。

③ 畫燈光的部分。

④ 加上燈的蓋子。

⑤ 燈柱的下方漸漸變粗。

⑥ 在燈光的部位加上裝飾。

⑦ 告示板上寫地區名稱，路燈下方加上幾朵花，增添一份清爽感。

CHINA

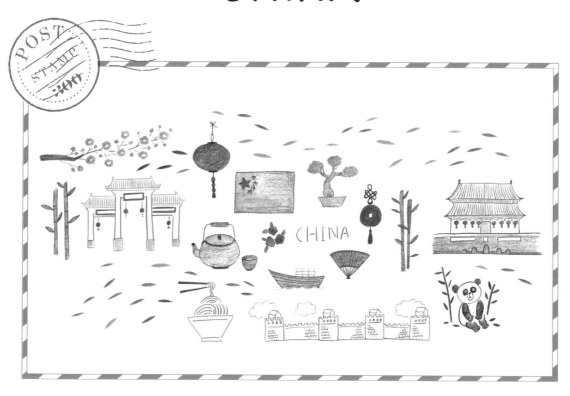

萬里長城

❶ 畫四根大小差不多的柱子，加上磚塊形狀的圖案。

❷ 使用牆壁連接柱子，牆上也要畫和柱子差不多的磚塊圖案，藉此保持一致性。

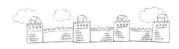

❸ 柱子上畫小屋頂，天空加上雲朵，就會呈現寬敞明亮的感覺。

 城門 -

❶ 畫兩根城門
的柱子。

❷ 前面畫兩條橫線當
牆壁。

❸ 壁面上畫門，如果先
畫中間的門，保持間
隔時就會比較方便。

❹ 出現影子的部分塗
上暗色。

❺ 點綴屋頂與壁面。

❻ 掛上紅燈裝飾，
牆壁塗上顏色就
完成了！

 傳統建築物 -

❶ 畫瓦片屋頂，下
面加上柱子。

❷ 柱子兩邊畫長度差
不多的瓦片屋頂。

❸ 在兩邊的屋頂底
下加上柱子。

❹ 屋頂底下掛匾額，柱
子底下加上墊石。

❺ 匾額加上紅色＋黃色，匾
額底下掛上紅燈，瓦片屋
頂加上圖案就完成了！

手繪圖運用方法

磁鐵
材料：紙、彩色鉛筆、代針筆、剪刀、磁鐵、木工膠

Step 1 在紙張上畫漂亮的風景，然後使用剪刀裁剪。

Step 2 剪裁好的形狀放在磁鐵上，畫出輪廓後剪裁形狀。

Step 3 使用剪刀依照輪廓剪裁，修剪漂亮一點。

Step 4 磁鐵塗上木工膠，貼上風景圖畫就完成了！

圖畫相框

材料：紙、彩色鉛筆、代針筆、剪刀、相框

--

Step 1 描繪旅行中想留下記憶的場所和物品等，使用剪刀剪裁。

Step 2 準備保存旅行圖畫的小相框。

Step 3 拆下相框後，依照自己的想法分配圖畫。

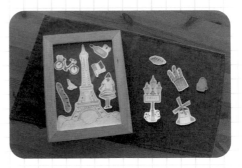

Step 4 分配好圖片後，加上玻璃板防止圖畫晃動，固定好相框就完成了！

我還是單身時，每次
自己去旅行時

一定會準備兩樣物品。

就是紙和筆。

油性0.3mm

※ 之所以選擇油性
筆，是因為就算
手不小心碰到，
或是塗顏料時也
不會散開。

就為了在喜歡的咖啡館裡
畫出窗外美麗的風景。

其中最讓我印象深刻的，是位於希臘聖托里尼懸崖的咖啡廳。

讓人難以置信的美麗！

和秒按快門就能完成的照片不同，如果想要畫風景，至少要觀察數十次以上。

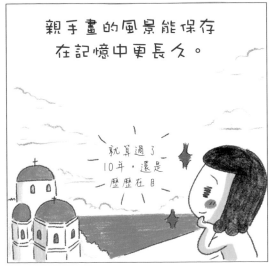

親手畫的風景能保存在記憶中更長久。

就算過了10年，還是歷歷在目

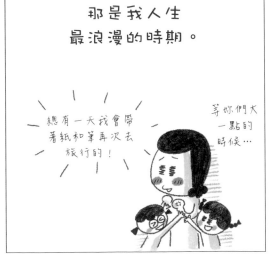

那是我人生最浪漫的時期。

總有一天我會帶著紙和筆再次去旅行的！

等你們大一點的時候…

151

用色鉛筆畫出無敵簡單可愛圖

作　　者：文寶卿
譯　　者：林建豪
企劃編輯：王建賀
文字編輯：王雅雯
設計裝幀：張寶莉
發 行 人：廖文良

發 行 所：碁峰資訊股份有限公司
地　　址：台北市南港區三重路 66 號 7 樓之 6
電　　話：(02)2788-2408
傳　　真：(02)8192-4433
網　　站：www.gotop.com.tw
書　　號：ACU083000
版　　次：2021 年 10 月初版
建議售價：NT$280

國家圖書館出版品預行編目資料

用色鉛筆畫出無敵簡單可愛圖 / 文寶卿原著；林建豪譯. -- 初版. --
　臺北市：碁峰資訊, 2021.10
　　面；　公分
　　ISBN 978-986-502-961-6(平裝)
　1.鉛筆畫　2.繪畫技法
948.2　　　　　　　　　　　　　　　　　110015994

讀者服務

- 感謝您購買碁峰圖書，如果您對本書的內容或表達上有不清楚的地方或其他建議，請至碁峰網站：「聯絡我們」\「圖書問題」留下您所購買之書籍及問題。(請註明購買書籍之書號及書名，以及問題頁數，以便能儘快為您處理) http://www.gotop.com.tw

- 售後服務僅限書籍本身內容，若是軟、硬體問題，請您直接與軟體廠商聯絡。

- 若於購買書籍後發現有破損、缺頁、裝訂錯誤之問題，請直接將書寄回更換，並註明您的姓名、連絡電話及地址，將有專人與您連絡補寄商品。